TABLEAUX

DES 12^e, 13^e, 14^e, ET 15^e SIÈCLES,

Provenant de la collection de feu ARTAUD de MONTOR,

Membre de l'Institut,

DONT LA VENTE AURA LIEU

HOTEL DES VENTES MOBILIÈRES,

PLACE DE LA BOURSE, N. 2,

Salle, N° 1,

LES JEUDI 16 ET VENDREDI 17 JANVIER 1851,

A MIDI.

Par le ministère de M^e **SEIGNEUR**, Commissaire-Priseur,
rue Favart, n. 6,

Assisté de M. **SCHROTH**, appréciateur, rue des Orties St-Honoré, 9.

—«‹‹‹ ›››»—

Exposition publique.

Le Mercredi 15 Janvier 1851, de midi à quatre heures.

LE PRÉSENT CATALOGUE SE DISTRIBUE

A Paris, chez { M^e SEIGNEUR, Commissaire-Priseur, rue Favart, n. 6.
{ M. SCHROTH, Expert, rue des Orties St-Honoré, n. 9.

à Amsterdam, BUFFA frères et C^e, marchand d'estampes.

BUFFA frères, à Aix-La-Chapelle. | ROCCA, à Leipsig.
Jean Baptiste MAGGI, à Turin. | ARTARIA, à Vienne.
FIETTA frères, à Bruxelles. | ROCCA frères, à Berlin.
ARTARIA FONTAINE, à Manheim. |

1851.

CONDITIONS DE LA VENTE.

Elle sera faite au comptant.

Les acquéreurs paieront, en sus des adjudications, cinq pour cent applicables aux frais de vente.

CATALOGUE
RAISONNÉ
D'UNE COLLECTION
DE
150 TABLEAUX.
Des 12e, 13e, 14e et 15e siècles.

DOUZIÈME SIÈCLE.

ANDRÉ RICO, *de Candie, mort vers 1105.*

1. Vierge, son fils dans ses bras, avec cette inscription grecque : Μρ. Θου. par abréviation pour μητηρ Θου. *Mater Dei.* La tête de la Vierge est couronnée, ainsi que celle de l'enfant ; les deux figures ont une teinte noire qui ne manque cependant pas d'expression. L'enfant tient un livre de la main gauche, et donne la bénédiction de la main droite.
 Hauteur, 95 millim. ; largeur, 68 millim.

BARNABA, *mort en 1150, en Toscane.*

2. Vierge et son fils. L'enfant passe ses bras autour du cou de sa mère, qui se penche tendrement sur son fils. La draperie qui couvre la Vierge revient jusque sur sa tête ; celle de l'enfant est nue ; au-dessus de la Vierge est cette inscription : Μρ. Θου. Au-dessus de l'enfant, on lit : Ι. Η. χρ. pour ιησους χριστος
 Ce tableau est sur toile collée sur bois.
 Hauteur, 230 millim.; largeur, 225 millim.

BIZZAMANO, *qui florissait en Toscane, vers 1184.*

3. Vierge, son fils, saint Joseph ; au-dessus de la Vierge : Μρ. Θου. L'enfant, de la main gauche, assujettit le globe du monde sur ses genoux, et donne la bénédiction de la main droite ; saint Joseph paraît en adoration.
 Hauteur, 343 millim.; largeur, 280 millim.

4. Vierge et son fils. L'enfant met sa main gauche dans la main droite de sa mère.
 Hauteur, 298 millim.; largeur, 257 millim.

5. Vierge et son fils. L'enfant tient le globe dans sa main gauche ; de la droite il donne la bénédiction ; au-dessus de la mère : Μρ. Θου. Au-dessus de l'enfant : υ. χρ. La tête de l'enfant est couverte d'une espèce de per-

ruque semblable à celle qu'on voit sur la tête de l'empereur Othon, dans ses médailles grecques et latines; les figures se détachent sur une draperie verte.
Hauteur, 171 millim.; largeur, 133 millim.

6. Vierge, son fils, saint Jean, des arbres. L'enfant tette le sein gauche de sa mère; saint Jean porte sa croix, autour de laquelle on distingue ces lettres : *Ecce Agnus*.
Hauteur, 487 millim.; largeur, 541 millim.

7. Vierge et son fils. Au-dessus de la mère : Μρ. Θυυ; au-dessus de l'enfant : u. χσ. L'enfant donne la bénédiction de la main droite, et tient le globe de la main gauche. Les deux têtes ont une expression très animée; la draperie de la Vierge se prolonge jusque sur sa tête.
Hauteur, 390 millim.; largeur, 325 millim.

BIZZAMANO, *neveu, qui florissait en 1190.*

8. Vierge et son fils. L'enfant tette le sein gauche de sa mère.
Hauteur, 325 millim.; largeur, 165 millim.

9. Adoration des Mages. La Vierge, saint Joseph, l'Enfant Jésus couché sur un drap blanc; un Mage à genoux; deux Mages debout, fond d'architecture.
Hauteur, 460 millim.; largeur, 388 millim.

10. Vierge et son fils. L'enfant tette le sein gauche de sa mère; la tête de l'enfant est nue; celle de la mère est recouverte de sa draperie.
Hauteur, 158 millim.; largeur, 139 millim.

11. Vierge et son fils. Au-dessus de la mère, Μρ. Θυυ; au-dessus de l'enfant, u. χσ. L'enfant tient le globe de la main droite, et de la gauche il donne la bénédiction.
Hauteur, 230 millim.; largeur, 198 millim.

12. Vierge et son fils; tableau semblable au précédent, mais sans inscription.
Hauteur, 194 millim.; largeur, 171 millim.

13. Vierge et son fils; semblable aux deux précédents.
Hauteur, 190 millim.; largeur, 168 millim.

14. Vierge et son fils. A gauche, Μρ. Θυυ; à droite, u. χσ. l'enfant embrasse sa mère.
Hauteur, 188 millim.; largeur, 189 millim.

Ancienne école du XII^e Siècle.

15. Tabernacle. Dans le tableau du milieu, la Vierge est assise sur un trône; elle tient dans ses bras l'Enfant Jésus; à droite, saint Jean; à gauche, une sainte; autour du trône, quatre têtes d'anges.
Au-dessus du trône, dans un cadre séparé, Jésus-Christ sur la croix; Marie, saint Jean, à genoux;

Sur le volet gauche, Jésus-Christ dans le jardin des Oliviers; plus bas, Moïse sur le mont Sinaï; sur le volet droit, la figure de la Vierge, et plus bas, un ange armé de toutes pièces.
Hauteur, 514 millim.; largeur (en tenant les deux volets ouverts), 460 millim.

16. Vierge et son fils. L'enfant donne la bénédiction de la main droite; de la main gauche, il tient un rouleau.
Hauteur, 264 millim.; largeur, 190 millim.

17. Vierge et son fils. L'enfant tette le sein droit de sa mère; au-dessus de la mère, Mp. Θου; au-dessus de l'enfant, ις. χς; les bras de l'enfant sont nus.
Hauteur, 210 millim.; largeur, 189 millim.

18. Vierge et son fils. L'enfant embrasse sa mère; le manteau de la vierge est parsemé d'étoiles d'or.
Hauteur, 248 millim.; largeur, 162 millim.

19. Présentation au Temple. Le Grand-Prêtre tient l'enfant que la Vierge vient de lui présenter; saint Joseph offre deux colombes; sainte Anne tient à la main un rouleau sur lequel on lit : τουτο το βρεφος ομων επιρεως εχηι (sic). Dans le fond, des vues d'architecture.
Hauteur, 310 millim.; largeur, 253 millim.

20. Vierge et son fils. La mère et l'enfant sont couronnés; l'enfant donne la bénédiction de la main droite; et de la gauche, il tient un petit coffre. Tableau rond sur cuivre.
Hauteur, 108 millim.; largeur, 81 millim.

21. Vierge et son fils; un saint et une sainte. Autour de l'auréole de la Vierge est écrit en relief: *Ave, Maria, gratia plena ioo*. L'enfant donne la bénédiction de la main droite.
Hauteur, 677 millim.; largeur, 380 millim.

TREIZIÈME SIÈCLE.

GUIDO, *de Sienne, qui florissait en 1221.*

22. Vierge et son fils. La Vierge est assise sur un trône entouré de colonnes blanches; la draperie est d'un bleu d'azur très éclatant. L'enfant tient un chardonneret attaché par un fil rouge.
Ce tableau est peint sur toile collée sur bois.
Hauteur, 1,137 millim.; largeur, 541 millim.

23. Père éternel; fond d'or sur bois. Ce petit tableau surmontait le n° 24.
Hauteur, 185 millim.; largeur, 212 millim.

24. La Vierge, l'enfant Jésus, saint Jean, deux saints, une sainte tenant un étendard. Ce tableau a deux mètres de haut sur un de large; il se termine en pointe; il est d'une magnifique conservation. L'enfant tient à la main

ou chardonneret, qui tâche de le mordre. Sur le fond d'or, il y a une quantité considérable de petits oiseaux. La tête de la Madona est vue de face ; les profils des saints sont très beaux : un d'eux a une mitre sur la tête, et donne la bénédiction ; de la main gauche il tient sa crosse.
Hauteur, 1,950 millim.; largeur, 975 millim.

25. La Vierge assise, tenant son fils dans ses bras ; deux saints et deux saintes. L'enfant découvre le sein gauche de sa mère.

La partie supérieure du tableau est cintrée. Il est encadré entre deux colonnes torses sculptées avec goût.
Hauteur, 893 millim.; largeur, 460 millim.

Ancienne École vénitienne du 15ᵉ siècle.

26. Adoration des Mages ; la Vierge, l'enfant Jésus, saint Joseph. Un Mage à genoux, offrant des présents ; un Mage debout ; un Mage africain à gauche : costume semblable à celui des sauvages de l'Amérique
Hauteur, 168 millim.; largeur, 131 millim.

27. Adoration des Pasteurs. Saint Joseph, la Vierge à genoux, soulevant le linge qui couvre l'enfant Jésus. Un Pasteur à genoux ; un autre debout, portant la main à son chapeau. Dans le fond, la tête d'un bœuf et celle d'un âne.
Hauteur, 379 millim.; largeur, 323 millim.

28. Adoration des Mages. Saint Joseph, la Vierge présentant l'enfant Jésus à trois Mages.
Hauteur, 288 millim.; largeur, 244 millim.

29. Adoration des Mages. La Vierge assise, tenant l'enfant Jésus ; saint Joseph, un Mage à genoux, deux Mages debout ; fond d'architecture.
Hauteur, 325 millim.; largeur, 253 millim.

30. Un roi assis donnant la main à un guerrier, cinq autres personnages ; deux chevaux ; fond d'architecture.
Hauteur, 270 millim.; largeur, 723 millim.

31. La Visitation. Marie, saint Joseph, sainte Élizabeth et Zacharie.
Hauteur, 426 millim.; largeur, 336 millim.

ANDRÉ TAFI, *Florentin, né en 1213, mort en 1294, écolier d'Apollonio, peintre grec, qui excellait dans la mosaïque.*

32. Vierge et son fils ; saint Jean, saint Pierre, un ange qui joue du violon, et un autre qui joue de la mandoline.
Hauteur, 487 millim., largeur, 336 millim.

33. Naissance de Jésus-Christ. Saint Joseph est en adoration. Dans le fond, des pasteurs et des troupeaux.
34. Adoration des Mages. Saint Joseph, la Vierge présentant l'enfant à un Mage à genoux ; deux autres Mages ; un écuyer ; deux têtes de chevaux.

Ce tableau et le précédent sont des caissons. Ils ont chacun de
Hauteur, 345 millim.; largeur, 266 millim.

MARGHERITONE, d'*Arezzo*, mort à 77 ans, après 1289.

35. Jésus-Christ tenant de la main gauche un livre, sur lequel est écrit : *Ego sum lux mundi*, et donnant la bénédiction de la main droite.
Hauteur, 730 millim.; largeur, 510 millim.
36. Saint Pierre tenant les clefs, et une croix.
37. Saint Jean-Baptiste vêtu d'une peau de mouton, et tenant une flèche.
38. Un saint portant une couronne royale sur la tête, et tenant une croix.
39. Un saint tenant un rouleau en main.

Ces quatre numéros ont de
Hauteur, 574 millim.; largeur, 329 millim.
Ils sont tous quatre, ainsi que le n° 35, sur toile collée sur bois.

40. Saint François d'Assise, tenant un livre, sur lequel est écrit : *Vera S. Francisci effigies*. T.
41. Sainte Claire d'Assise, tenant un livre, sur lequel est écrit : *Vera S. Claræ d'Assisio effigies*.

Ces deux tableaux sur cuivre ont chacun de
Hauteur, 270 millim.; largeur, 176 millim.

École de *Margheritone*.

42. Fuite en Égypte. La Vierge, montée sur un âne, tient dans ses bras l'enfant Jésus qui, en passant, cueille une date sur un dattier, saint Joseph suit, en portant un petit paquet sur un bâton.

Ce tableau est sur toile collée sur bois.
Hauteur, 244 millim. largeur, 304 millim.

CIMABUÉ, *né en 1240, mort en 1300*.

43. Un Christ sur la croix. Tabernacle. Le tableau du milieu représente un crucifiement. La croix porte cette inscription : *Hiesus Nazarenus rex Judæo*. Au pied de la croix, sont Marie et trois saints ; plus bas, à genoux, saint François, et une sainte tenant une palme en main.

Sur le volet gauche, on voit la Vierge, l'enfant Jésus et deux saints.

Sur le volet droit, dans la partie supérieure, est saint Christophe portant Jésus-Christ enfant; plus bas, deux saints.

Hauteur, 325 millim, largeur (les deux volets ouverts), 433 millim.

44. Vierge tenant l'enfant Jésus. Saint Jean, saint Pierre, saint Paul, un évêque, deux anges.

L'enfant tient un oiseau.

Au-dessus, dans un petit cadre rond, Notre-Seigneur tenant un livre, et donnant la bénédiction.

Hauteur, 555 millim.; largeur, 344 millim.

45. Vie de Jésus-Christ. Six tableaux en un seul. Annonciation, naissance de Jésus-Christ. La Vierge tient l'enfant sur ses genoux, et est elle-même assise sur ceux de sainte Anne sa mère. Repas d'Emmaüs. Portement de croix. Crucifiement. Descente de croix.

Simon Memmi a depuis beaucoup imité cette manière de peindre.

Hauteur, 541 millim.; largeur, 460 millim.

46. Père éternel couronné.
47. Un Évangéliste.
48. Un saint tenant une scie.
49. Un saint.
50. Un autre saint.

Ces cinq numéros sont de petits médaillons qui faisaient autrefois partie d'un grand tableau peint par Cimabué.

Chacun des tableaux a de hauteur, 74 millim.; largeur, 74 millim.

51. Portrait de saint Cyprien, avec ces lettres : *Ecce imago dni. Cyp.* La tête a une expression singulière; elle est de la meilleure manière de Cimabué.

Hauteur, 176 millim.; largeur, 176 millim.

52. Un saint Jean avec une croix rouge ; de sa main gauche il tient un rouleau sur lequel on lit : *Ecce agnus Dei ecce.*

Hauteur, 244 millim.; largeur, 221 millim.

53. Crucifiement et couronnement de la Vierge, Diptique. Le crucifiement est sur le volet droit, le couronnement est sur le volet gauche. A côté de Jésus-Christ, qui couronne la Vierge, sont quatre saints, deux saintes, et deux anges qui sonnent de la trompette.

Hauteur 460 millim.; largeur (les deux volets ouverts), 514 millim.

54. Ange qui embrasse une colonne; il montre trois dés : sur le premier, on voit le nombre cinq; sur le second, le nombre un; sur le troisième, le nombre trois.

Hauteur, 406 millim.; largeur, 270 millim.

55. Saint-Antoine tenant un bâton.
Autour de son auréole est écrit :
Sanctus Antognius.....
Hauteur, 541 millim.; largeur, 329 millim.

DIODATO DA LUCCA, *qui florissait en 1288.*

56. Vierge tenant l'enfant Jésus dans ses bras. Tabernacle.
Le tableau du milieu représente la Vierge et son fils entre une sainte et saint Jean. Celui-ci tient un rouleau sur lequel on lit : *Ecce agnus Dei, ecce qui tolli...* Plus bas, l'Annonciation; au-dessus, dans la partie la plus élevée, Notre-Seigneur donnant la bénédiction.

Sur le volet gauche, le crucifiement, Marie, et trois saintes femmes.

Sur le volet droit, en haut, saint François recevant les stigmates, en bas le *rolto santo de Lucques*, image très vénérée dans cette ville.
Hauteur, 406 millim.; largeur (les deux volets ouverts), 514 millim.

QUATORZIÈME SIÈCLE.

GIOTTO, *né en 1276, mort en 1336, élève de Cimabué.*

57. La Justice, devant laquelle une foule de soldats florentins prêtent serment de fidélité. Elle porte des ailes, et est debout sur une boule : de la main droite, elle tient son glaive; de la gauche, un Amour qui lance une flèche: la boule pose sur des traverses de bois qui paraissent un instrument de supplice. On distingue vingt-trois têtes de guerrier; plusieurs sont à cheval.

Au milieu du tableau, au-dessous de la Justice, est attaché un criminel, à moitié nu, qui semble attendre la mort. Dans le fond, la vue des montagnes qui entourent Florence, avec la même couleur locale qu'elles ont encore. Sur le premier plan, plusieurs animaux, qu'on croit être un renard, un chien et un cochon.

Le cadre est aussi ancien que le tableau dont il fait partie. Autour du cadre, dans la partie extérieure, on a peint douze plumes, trois noires, trois blanches, trois rouges et trois jaunes. Derrière le cadre, les mêmes plumes sont peintes plus en grand; sur la gauche, sont les boules, armes des Médicis.

Ce tableau a été évidemment composé par Giotto, pour rappeler un événement de l'histoire florentine.
Hauteur, 623 millim.; largeur, 623 millim.

58. Jésus-Christ sur la croix; Marie, deux saints, une sainte. Au-dessus, dans le même cadre, un Père éternel qui donne la bénédiction.
Hauteur, 514 millim.; largeur, 290 millim.

SIMON MEMMI, *de Sienne, né en 1284, mort en 1344.*

59. Un Christ, trois figures. Au haut de la croix,
Ce tableau est sur toile collée sur bois, et se termine en angle.
Hauteur, 290 millim. ; largeur, 190 mil'im.

60. Couronnement de Marie, et supplice de sainte Catherine, fille de Cestius d'Alexandrie.
Ce tableau en contient quatorze en un seul.
Ils représentent, pour la plupart, des saints avec leurs attributs. Les saints sont séparés entre eux par une colonne torse, en relief et dorée.
Hauteur, 600 millim. ; largeur, 498 millim.

BUFFALMACCO, *qui florissait en 1351.*

61. Tabernacle. Dans le tableau du milieu, la Vierge, tenant son fils dans ses bras, saint Jean, saint Antoine, deux anges.
Le volet gauche représente, en haut, l'ange Gabriel, et en bas, saint Paul et un évêque.
Le volet droit représente en haut la Vierge annoncée, et en bas, saint Pierre et un évangéliste.
Hauteur, 541 millim. ; largeur (vo'ets ouverts), 514 millim.

62. Tabernacle. Dans le tableau du milieu, la Vierge assise, tenant l'enfant Jésus. Saint Paul, saint Antoine, un saint et une sainte.
Sur le volet gauche, en haut l'ange qui annonce ; en bas, saint Jean-Baptiste, un saint et une sainte.
Sur le volet droit, en haut, la Vierge annoncée ; en bas, Jésus-Christ sur la croix. Marie, deux saintes femmes.
Hauteur, 493 millim. ; largeur, les volets ouverts, 453 mil

63. Saint Dominique, un lis dans la main droite, et un livre rouge dans la main gauche.
Hauteur, 704 millim. ; largeur, 379 millim.

64. Trois moines couronnés, regardant à droite.

65. Trois moines couronnés, regardant à gauche.
Ces deux compositions font partie d'un ornement d'autel qui a été dépecé.
Chaque numéro a de
Hauteur, 228 millim. ; largeur, 92 millim.

66. Moitié de diptique. Jésus sur la croix. Six anges en l'air, les saintes femmes soutenant Marie évanouie. Huit autres figures.
Hauteur, 365 millim. ; largeur, 250 millim.

67. Trois saints.
Hauteur, 302 millim. ; largeur, 293 millim.

68. Saint Dominique et une sainte.
 Hauteur, 262 millim.; largeur, 190 millim.
69. Saint Jean et une sainte tenant une palme.
 Hauteur, 248 millim.; largeur, 216 millim.

SPINELLO ARETINO, *né en 1308, mort en 1400 à 92 ans, écolier de Jacques de Casentino.*

70. Anonciation et Adoration des Mages. Ces deux scènes sont séparées. Caisson.
 Hauteur, 487 millim.; largeur, 283 millim.

PIERRE LAURATI, *qui travaillait à Sienne, de 1327 à 1342, et hors de Sienne, jusqu'en 1355.*

71. La trahison de Judas. Caisson.
 Cette composition renferme plus de vingt figures. Judas embrasse Jésus-Christ et le montre aux soldats. Saint Pierre se penche vers Malchus, dont il vient de couper l'oreille.
 Hauteur, 352 millim.; largeur, 308 millim.
72. Saint Bernardin de Sienne.
 Hauteur, 297 millim.; largeur, 190 millim.
73. Sainte Catherine d'Alexandrie.
 Quatre figures en prières.
 Hauteur, 818 millim.; largeur, 194 millim.
74. Mystères de la religion chrétienne. Dix tableaux réunis en un seul.
 L'annonciation. La naissance de Jésus-Christ. Adoration des Mages. Jésus-Christ instruisant dans le temple. La Cène. Jésus Christ en prières. La trahison de Judas, en bas du tableau; au milieu Jésus-Christ sur la croix; à gauche, dans la neuvième séparation, trois saints; à droite, saint Christophe, une sainte et un évêque. Ce tableau se termine en angle aigu.
 Hauteur, 975 millim.; largeur, 595 millim.

TADDEO GADDI, *né en 1300, et qui vivait en 1352.*

75. Saint Jérôme, saint Dominique, saint François d'Assise.
 Hauteur, 392 millim.; largeur, 257 millim.
76. Saint Placide, saint Benoît, saint Maur. Une religieuse couronnée, à genoux. Cette religieuse paraît être la donataire. Saint Benoît tient un livre sur lequel on lit:
 AVSCVLTATE OEI III PSALM. IX.
 Hauteur, 454 millim.; largeur, 325 millim.
77. Jésus sur la croix. Marie évanouie. Six femmes. Autres figures. Un des gardes, peint en or, a l'armure des chevaliers du temps où vivait le maître. Les gardes se partagent la robe de Jésus-Christ. Caisson petit et long
 Hauteur, 541 millim.; largeur, 210 millim.

DOM LORENZO CAMALDOLESE, *mort à 55 ans, élève de Taddeo Gaddi.*

78. Volet gauche d'un tabernacle.
 En haut, l'ange qui annonce; en bas, saint Antoine et deux saintes femmes.
79. Volet droit du même tabernacle.
 En haut, la Vierge annoncée; en bas, Jésus-Christ sur la croix. Marie, deux saintes femmes, dont une est à genoux. Chaque volet a de
 Hauteur, 487 millim.; largeur, 103 millim.

THOMAS DI STEFANO dit IL GIOTTINO, *né en 1324, mort en 1356.*

80. Tabernacle. Dans le tableau du milieu:
 En haut, Notre Seigneur donnant la bénédiction; plus bas, la Vierge assise avec l'enfant Jésus sur ses genoux. L'enfant tient dans sa main un chardonneret. A droite et à gauche, huit saints et quatre saintes.
 Sur le volet gauche, l'ange Gabriel. Il tient un rouleau sur lequel on lit : RIA GRATIA PLENA DOMINUS.
 Au-dessous, naissance de Jésus-Christ. Saint Joseph, la tête d'un bœuf. Un ange qui vole vers une figure de saint François.
 Plus bas, saint Christophe traversant le Jourdain en portant Jésus-Christ sur ses épaules.
 Sur le volet droit, la Vierge annoncée. Jésus-Christ sur la croix. Deux anges, dont un recueille le sang des blessures de Jésus-Christ. Marie, deux saintes femmes, dont une vêtue de rouge, embrasse la croix.
 Hauteur, 617 millim.; largeur (les deux volets ouverts), 581 millim.
81. Christ sur la croix. Marie, trois saintes femmes. Saint Jean, saint François. Deux anges, dont un recueille le sang qui sort du côté de Jésus-Christ.
 Hauteur, 514 millim.; largeur 295 millim.
82. Un évêque tenant un livre et une plume.
 Hauteur, 162 millim.; largeur, 185 millim.
83. Une sainte, palme en main.
 Hauteur, 185 millim.; largeur, 148 millim.
84. Saint François stigmatisé; près de lui, un religieux de son ordre, tenant un livre.
 Hauteur, 162 millim.; largeur, 128 millim.
85. Un saint Père habillé en rouge, tenant d'une main une crosse, et de l'autre une palme.
 Hauteur, 465 millim.; largeur, 160 millim.
86. Religieuse tenant un livre et une croix rouge.
 Hauteur, 433 millim.; largeur, 130 millim.
87. Saint portant sur la tête une couronne royale.
 Hauteur, 196 millim.; largeur, 117 millim.

88. Vierge annoncée.
89. Ange qui annonce.
 Ces deux tableaux ont chacun de
 Hauteur, 128 millim.; largeur, 88 millim.
90. Femme tenant un instrument de martyre et un livre.
 Hauteur, 108 millim.; largeur, 108 millim.
91. Saint Antoine tenant un livre et son bâton.
92. Saint Dominique tenant un livre.
 Ces deux tableaux en triangle ont de
 Hauteur, 297 millim.; largeur, 244 millim.

ANTONIO VENEZIANO, *mort vers 1383.*

93. Trois tableaux en un seul.
 Entrée de Jésus-Christ dans Jérusalem.
 La cène des douze apôtres.
 Jésus-Christ en prière dans le jardin des Oliviers.
 Hauteur, 352 millim.; largeur, 848 millim.
94. Adoration des Mages. La Vierge, l'enfant Jésus, saint Joseph. Un Mage à genoux. Deux Mages debout offrant des présents.
 Hauteur, 322 millim.; largeur, 263 millim.

ANDRÉ ORCAGNA, *mort en 1389, âgé de 60 ans.*

95. Caisson. Un roi vaincu est aux pieds d'un prince vainqueur qui lui tend la main. A droite, un combat très animé. A gauche, des tentes et la famille du prince qui est à genoux. Les costumes sont ceux des Grecs du huitième siècle.
 On remarque un homme à cheval, habillé comme l'ont été, depuis, les cardinaux. Son cheval est caché sous un caparaçon qui le couvre presque tout entier. Le cheval est vu en raccourci.
 Hauteur, 406 millim.; largeur, 1,462 millim.
96. Portrait du Dante.
 Le poète est représenté la tête couverte d'une draperie rouge, et ornée d'une couronne de laurier. Le costume est le même que dans le portrait du Dante peint par Orcagna, et qu'on voit à Florence dans l'église cathédrale.
 Hauteur, 588 millim.; largeur, 565 millim.
97. Portrait de Farinata degli Uberti, l'un des chefs de la faction des Gibelins.
 Hauteur, 568 millim.; largeur, 433 millim.
98. Caisson. L'histoire de Lucrèce en trois tableaux, qui se trouvent sous les n°° 98, 99 et 100. Le n° 98 présente seul plusieurs scènes différentes. A droite du tableau, Sextus Tarquin passe à cheval, avec des gardes, au moment où Lucrèce sort de sa maison, accompagnée d'une femme qui la suit à quelque distance.

Sur le cheval de Sextus, on lit ces mots: (sic) STO TO; qui signifient, *Sesto Tarquinio.* Sur la marche du perron, où se trouve encore Lucrèce, on lit: LVCHRETIA. Un peu plus loin, Brutus et Collatin parlent ensemble.

A gauche du tableau, Sextus vient faire une visite à Lucrèce; au dessous de Sextus est écrit: Sesto, To.

Au second plan, Sextus suivi d'un nègre qui porte sur ses épaules une longue épée, monte un escalier conduisant à une galerie. Lucrèce vient au-devant de lui. Plus loin, à travers une fenêtre, on distingue Sextus et Lucrèce à table. Enfin, au troisième plan, à travers une autre fenêtre, on voit Lucrèce couchée, et Sextus la menaçant avec la longue épée que portait son esclave; à côté de Sextus est écrit: STO; à côté de Lucrèce, LV-A.

Hauteur, 406 millim; largeur, 706 millim.

99. Suite de l'histoire précédente.

Brutus et Collatin sont à table.

Lucrèce entre à droite, saisit un couteau et se perce le cœur. Vues d'architecture bien entendues. Costumes grecs du huitième siècle.

Hauteur, 406 millim.; largeur, 568 millim.

100. Suite de l'histoire précédente.

Lucrèce, morte, est étendue sur un lit. Près d'elle est écrit, LVCHRETIA. Plus loin, Brutus, à côté duquel est écrit, BRUTO; et dix autres figures.

A droite du tableau, sous un portique séparé, peuple et gardes.

Ce morceau a des vues d'architecture très justes.

Hauteur, 406 millim.; largeur, 706 millim.

Ces trois tableaux sont sur toile collée sur bois.

ANGE PUCCI, *qui florissait en 1350.*

101. Vierge qui allaite son fils; au-dessus, un père éternel dans un cadre rond, séparé: fond d'or sur bois. La Vierge a une draperie couleur d'azur; au bas est écrit sur deux lignes:

A tempus di us Angnolus Puccius pinxit hoc opus, anno dni MCCCL a di x d'aprile.

Ce tableau se termine en angle aigu.

Hauteur, 1,835 millim; largeur, 528 millim.

STARNINA, *né en 1354, mort en 1403.*

102. Caisson. Jésus descendu de la croix. Marie, trois saintes femmes, deux saints, un évêque, Joseph d'Arimathie, une autre figure.

Hauteur, 365 millim.; largeur, 297 millim.

103. Mariage de la Vierge et de Joseph. Petit caisson sur bois. Ce devait être la partie antérieure du coffre.

Ce petit caisson est très remarquable. Il semble avoir donné, depuis, à André del Sarto, l'idée de la fresque qu'il a peinte à droite, sous la galerie qui précède l'église de l'Annonciade, à Florence. Les personnages sont groupés de même. Les trois idées principales ont été conservées. La Vierge est placée du même côté; derrière Saint-Joseph, le même homme tient la main en l'air; un autre brise les bâtons.

Hauteur, 190 millim.; largeur, 488 millim.

104. Martyre de Saint-Laurent; un bourreau attise le charbon, un autre en apporte une corbeille toute remplie, qu'il va jeter dans le brasier.

Hauteur, 270 millim.; largeur, 352 millim.

105. Jésus-Christ baptisé par saint Jean. Deux saintes femmes.

Mêmes hauteur et largeur que le précédent.

École de Starnina.

106. Vierge à genoux, son fils couché. Saint Jean. Tableau cintré du haut.

Hauteur, 650 millim.; largeur, 336 millim.

DELLO, *Florentin, mort vers 1421, âgé de 49 ans.*

107. Fait historique tiré de Bocace.

Pendant une peste qui faisait de grands ravages en Toscane, on s'était retiré dans les campagnes où la maladie n'avait pas pénétré, et pour se distraire, on passait sa vie dans les plaisirs, autant qu'il était possible de s'y livrer. Le soir on se réunissait pour raconter des histoires merveilleuses; celui qui racontait la plus belle était couronné comme roi de la soirée.

Deux personnes à genoux, au milieu du tableau, vont être couronnées; à droite un enfant apprend à un chien à se tenir droit; à gauche, trois enfants jouent au jeu italien, appelé la *morra*. Caisson assez grand.

Hauteur, 541 millim.; largeur, 1,218 millim.

108. Judith.

Elle revient du camp avec la tête d'Holopherne à la main, suivie de sa servante et d'un petit chien; à droite, les assiégés qui ont fait une sortie, repoussent les soldats d'Holopherne; à gauche, d'autres soldats viennent au-devant de Judith. Caisson de la hauteur et de la largeur du précédent.

109. Jésus portant sa croix; un garde précède Jésus-Christ; un autre empêche Marie et deux saintes femmes de les suivre.

110. Jésus à la colonne où il est battu avec des cordes.

Ce tableau et le précédent sont deux caissons qui ont de
Hauteur, 528 millim. ; largeur, 266 millim.

111. Triomphe de Jules-César; il est porté en triomphe sur un char; à droite sur un fond d'architecture, est écrit : *Roma*. Le sénat romain, en habits florentins du temps où vivait l'auteur, vient au-devant de Jules-César; au-dessous du triomphateur, est écrit : *Cesari Giulio*; il tient à la main un sceptre surmonté d'une aigle.

Ce tableau a plus de trente-cinq figures. Caisson.
Hauteur, 600 millim. ; Largeur, 1,545 millim.

MASOLINO DA PANICALE, *né en 1377, mort en 1415, maître de Masaccio.*

112. Vierge avec son enfant dans ses bras. L'enfant tient dans sa main droite la moitié d'une grenade.

Ce tableau est de la première manière de Masolino.
Hauteur, 615 millim. ; largeur, 352 millim.

113. Vierge, son fils dans ses bras. Dans le fond, des arbres, une tour.

Ce tableau est d'une composition très ingénieuse.
Hauteur, 704 millim. ; largeur, 528 millim.

QUINZIÈME SIÈCLE.

MASACCIO, *né en 1401, mort en 1443.*

114. Saint Jérôme habillé en cardinal.
Hauteur, 742 millim. ; largeur, 485 millim.

115. Tête de jeune homme.
Hauteur, 433 millim. ; largeur, 325 millim.

AUTEUR GREC *inconnu, qui travaillait en Toscane, au commencement du 15ᵉ siècle ; son style est un mélange du style grec et du style florentin de ce temps.*

116. Saint Luc; fond d'or.
117. Saint-Pierre, *id.*
118. Saint-Philippe, *id.*
119. Saint Jean, *id.*
120. Saint Jacques, *id.*

Ces cinq numéros ont chacun de
Hauteur, 200 millim. ; largeur, 216 millim.

LAURENT DI BICCI, *mort vers 1450.*

121. Cinq têtes de saints. Tableau sur toile collée sur bois.
Hauteur, 487 millim. ; largeur, 230 millim.

PAUL UCCELLO, *né en 1389, mort en 1472.*

122. Saints martyrisés. Caisson; à droite, deux vieillards

paraissent juger les saints que l'on crucifie à l'instant; au-dessus des croix, on voit les âmes des crucifiés qui s'envolent.
Hauteur, 277 millim.; largeur, 415 millim.

123. Caisson. Plusieurs figures aux enfers, dans des chaudières; à droite, l'ange Gabriel, avec une balance. Un saint vient retirer de l'enfer une figure, après laquelle court un diable qui a des ailes rouges.
Hauteur, 310 millim.; largeur, 832 millim.

124. Plateau sur lequel on offrait des présents aux femmes accouchées; il représente sainte Élisabeth, au moment où elle vient de mettre au monde saint Jean-Baptiste. Elle est entourée de quatre femmes; sur le devant, l'enfant dans les bras d'une servante; une autre fait des signes à l'enfant, pour apaiser ses cris; une troisième pince d'une espèce de guitare pour le réjouir.

Au bas du tableau est écrit : *(sic)*

Questo si fe a di xxv d'aprile, nel mille quatro cento ventotto.

Derrière le tableau, sur toile collée sur bois, est un enfant dans un bosquet d'orangers. Autour est écrit : *(sic)*

Faccia iddio sana ogni donna che figlia e padri loro... a loro... sia sensa noia o richdia isono un banbolin gesu di moro fo la piscia darjento e doro.

L'enfant tient à la main un joujou du temps; à droite et à gauche, les armes de deux familles distinguées de Florence. Tableau octogone.
Hauteur, 595 millim.; largeur, 595 millim.

125. Jésus-Christ embrassant sa mère. Cinq autres figures. Caisson.
Hauteur, 279 millim.; largeur, 630 millim.

FRA ANGELICO, *né en 1387, mort en 1455.*

126. Résurrection. Les trois Marie peintes sur parchemin. Un ange dont la figure et les mains sont rouges.
Hauteur, 146 millim.; largeur, 144 millim.

127. Quatre anges posés sur la pointe du pied, et soutenus par des espèces de nuages. Ils sont vêtus d'un pantalon très large.
Hauteur, 270 millim.; largeur, 188 millim.

ANDRÉ DEL CASTAGNO, *né en 1403, mort en 1477.*

128. Jésus dans le jardin. Esquisse d'un grand tableau.
Hauteur, 88 millim.; largeur, 88 millim.

ALEXIS BALDOVINETTI, né en 1425, mort en 1499.

129. Saint Dominique et saint François. Ils sont chacun accompagnés de deux frères de leur ordre. Perspective d'un effet excellent.
Hauteur, 257 millim.; largeur, 270 millim.

130. Un évêque avec des gants rouges. On croit que c'est saint Zanobi, ancien évêque de Florence.
Hauteur, 203 millim.; largeur, 176 millim.

131. Un saint Père qui lit.
Hauteur, 142 millim.; largeur, 142 millim.

132. Saint Dominique un lys en main. Il tient un livre sur lequel on lit : *Charitatem habete, humilitatem serva...* etc.
Hauteur, 212 millim.; largeur, 148 millim.

PESELLINO PESELLI, né en 1426, mort en 1457.

133. Histoire de Joseph, première partie. Cinq scènes différentes. Il reçoit la bénédiction de son père. Il est vendu par ses frères à des marchands Ismaélites. Il fuit la femme de Putiphar. Il explique le songe des grands officiers de Pharaon. Il explique le songe de ce prince.

134. Deuxième partie de la même histoire. Cinq autres scènes distinctes. Il se fait reconnaître par ses frères. Il leur fait distribuer des grains. Il les congédie chargés de présents. Il ordonne que l'on cache une coupe d'or dans le sac de Benjamin. On ramène Benjamin. A droite du tableau, toute la partie antérieure d'une giraffe bien dessinée.

Ce tableau et le précédent sont deux caissons très estimés. Ils ont tous deux de
Hauteur, 458 millim.; largeur, 1,677 millim.

École de Mantegna, qui florissait en 1480.

135. Plateau représentant Diane au bain.
Hauteur, 518 millim.; largeur, 645 millim.

SANDRO BOTTICELLI, né en 1437, mort en 1515.

136. Jésus-Christ sur la croix, au milieu de deux voleurs. Les gardes se partagent la robe de Jésus-Christ. Un de ces gardes, vu par derrière, est d'un effet très beau.
Hauteur, 334 millim.; largeur, 243 millim.

137. Christ sur la croix. Marie et une sainte femme.
Hauteur, 267 millim.; largeur, 244 millim.

138. Jésus sur la croix. Deux anges en adoration. Un garde à cheval. Marie, trois saintes femmes, dont une à ge-

noux. Saint François d'Assise, à genoux. Un Saint, deux Évêques.

Hauteur, 597 millim.; largeur, 282 millim.

PIERRE DI COSIMO, *né en 1441, mort en 1521.*

139. Vierge tenant l'Enfant-Jésus. Quatre Saintes, deux Anges.

140. Résurrection, Saints, Anges; plus bas, le Purgatoire, où sont les âmes qui prient, et l'Enfer, où on distingue des âmes couvertes de sang, poursuivies par des diables.

Ces deux numéros ont de

Hauteur, 310 millim.; largeur, 210 millim.

DAVID GHIRLANDAJO, *né en 1451, mort en 1525.*

141. Vierge à genoux; Jésus, un Ange.
Hauteur, 514 millim.; largeur, 358 millim.

142. Vierge assise, tenant sur ses genoux l'Enfant-Jésus, à qui deux Anges offrent des cerises.
Hauteur, 852 millim.; largeur, 852 millim.

143. Vierge, l'Enfant-Jésus. Dans le fond, une cheminée où est un brasier allumé. Sur le devant, un chardonneret et la moitié d'un citron.
Hauteur, 590 millim.; largeur, 425 millim.

144. Vierge, son fils; saint Jean. Tableau cintré du haut.
Hauteur, 712 millim.; largeur, 375 millim.

145. Vierge, son fils qui tient un chardonneret dans sa main, saint Jean, un Ange.
Hauteur, 650 millim.; largeur, 893 millim.

DOMINIQUE GHIRLANDAJO, *né en 1451, mort en 1495 frère du précédent.*

146. Jésus sur la croix, Marie, quatre autres figures, paysage.
Hauteur, 791 millim.; largeur, 914 millim.

École de FRA BARTHOLOMEO, *qui florissait en 1495.*

147. Saint Jean l'Évangéliste.
148. La Vierge.
149. Jésus mort.

Ces trois tableaux ont de

Hauteur, 476 millim.; largeur, 476 millim.

PIERRE VANNUCCI, dit le PÉRUGIN, né en 1446, mort en 1524.

150. Notre-Dame, Jésus, saint Jean. L'Enfant-Jésus prend une croix que lui présente saint Jean ; à gauche de la Vierge est un livre rouge.

Ce tableau vient d'une galerie très ancienne de Florence. Il est difficile de se procurer des tableaux de ce maître.

Hauteur, 933 millim.; largeur, 690 millim.

www.ingramcontent.com/pod-product-compliance
Lightning Source LLC
Chambersburg PA
CBHW030132230526
45469CB00005B/1917